Aurora Cosentino

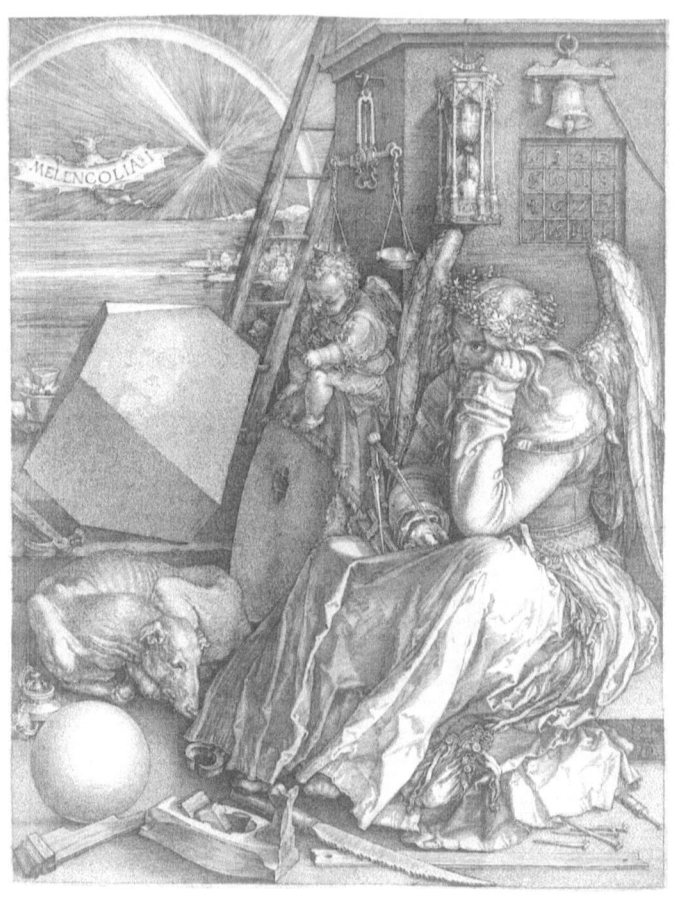

La rappresentazione della malinconia
L'ARTE DEI NATI SOTTO SATURNO

"La malinconia è il più legittimo tra tutti i toni poetici."

- Edgar Allan Poe

INTRODUZIONE

Le emozioni umane sono da sempre ambito di ricerca filosofica e ragione di ancestrale stupore ed ispirazione. La stessa immensità della produzione letteraria umana trova le sue radici nei poemi epici trattanti il tema della meraviglia divina e delle reazioni degli uomini alle vicende celesti, come il mito del Diluvio Universale protagonista del sumero *Atraḫasis* e la disperata Penelope che attende il ritorno di Ulisse nella celeberrima Odissea.

Le arti visive non sono certo state estranee al mondo dell'umano sentire, tutt'altro: un'antica leggenda spiega la nascita della pittura narrando della figlia di un vasaio che avrebbe tenuto per sé un ricordo del suo amato, sul punto di intraprendere un lungo viaggio, tracciando sul muro il contorno dell'ombra da lui proiettata.[1]

Al fine di comprendere il più possibile l'iconografia relativa alla malinconia, progressivamente nata durante il periodo

[1] PLINIO IL VECCHIO, *Naturalis Historia*.

del Rinascimento, è indi necessario analizzare le opere antiche e gli avvenimenti che hanno portato verso tale codificazione figurativa.

LE ORIGINI

Come già accennato precedentemente, possiamo far risalire l'origine della rappresentazione della malinconia ad un antico *topos* artistico greco che conosciamo, pur non essendoci arrivato nella sua opera originale, grazie a numerose derivazioni quali vasi dipinti e bassorilievi.[2] La protagonista è Penelope, la quale – narra Omero nella sua Odissea - per vent'anni aspetta il ritorno del marito Ulisse, che successivamente quasi non riconosce per via delle mentite spoglie dell'uomo.

Deriva da qui il prototipo della «vedova inconsolabile»: una donna dall'espressione cupa con il velo sul capo, il mento appoggiato ad una mano e le gambe accavallate. Dato *topos* è inoltre stato protagonista di adattamenti e trasformazioni di contesto, come nel caso della *Provincia Capta*, un rilievo proveniente probabilmente dalla decorazione di un arco del I secolo d.C. situato a Roma nel Palazzo dei Conservatori[3], dove il significato allegorico è del tutto spostato al fine di rappresentare la truce sottomissione delle

popolazioni sconfitte dai Romani alla compagine imperiale.[4]

Durante il Quattrocento ritroviamo tale archetipo in un *codex* del 1447, riportante il poema trecentesco *Dittamondo* del poeta toscano Fazio degli Umberti. In una delle miniature dell'antico testo è rappresentata Roma, che ritratta con una personificazione dall'evidente gusto medioevale racconta della sua condizione di sofferenza causata dallo spostamento della sede papale ad Avignone.

Nonostante i precedenti esempi di come dato *topos* fosse già alquanto affermato e conosciuto prima del Cinquecento, non fu prima di questo secolo che fu reso celebre con *Melancholia I*, incisione a bulino realizzata dal tedesco Albrecht Dürer nel 1514. Il celebre storico dell'arte Erwin Panofsky commenta:

«La Melencolia è collocata in un luogo freddo e solitario, non lontano dal mare, debolmente illuminato dalla luce della luna, come si può dedurre dall'ombra della clessidra sul muro, e dal bagliore spettrale di una cometa circondata da un arcobaleno lunare [...] essa è accompagnata da un putto imbronciato che, appollaiato su una macina fuori uso, scarabocchia qualcosa su una tegola, e da un bracco denutrito e tremante.»

Il titolo si riferisce alla teoria classica dei quattro umori, secondo la quale nel corpo umano vi sarebbero quattro fluidi fondamentali: sangue, flemma, bile gialla e bile nera. Il carattere e la personalità degli individui sarebbero dunque influenzate dalla prevalenza di alcuni fluidi su altri.

Il carattere malinconico – o "saturnino" - era considerato il peggiore, poiché la particolare infelicità avrebbe potuto condurre alla follia[5]; era però anche associato alla creatività artistica e all'eccentricità, ed era dunque considerato il carattere dei Maestri più importanti. Un esempio di questa concezione risiede nel

ritratto che Daniele da Volterra fece a Michelangelo nel 1550, in cui il famosissimo artista è raffigurato con sguardo melanconico ed espressione segnata dal tempo. Queste due caratteristiche possono essere osservate anche nei busti di bronzo che Daniele da Volterra realizzò dopo la morte di Michelangelo.[6]

DAL SEICENTO IN POI

L'ormai già affermata codificazione dell'iconografia riguardante la malinconia prosegue nel tempo fino addirittura all'arte contemporanea, passando per Seicento, Settecento ed Ottocento e lasciandoci in eredità commuoventi capolavori pittorici.

Negli ultimissimi anni del Cinquecento ritroviamo le caratteristiche dell'iconografia della malinconia nel ritratto che Nicholas Hilliard, pittore ed orafo inglese, fece ad Henry Percy, sesto conte di Northumberland e pretendente alla mano della futura regina d'Inghilterra Anna Bolena. Fu egli stesso a chiedere di essere rappresentato come "uno studioso di materie filosofiche e matematiche, ma ispirato dall'occulto e dall'ermetismo Rinascimentale". Il conte è in una classica posa malinconica, con la mano a sorreggergli la testa ed elementi circostanti quali un libro messo da parte, il suo cappello ed i suoi guanti. Quest'opera rappresenta un'inusuale rappresentazione della malinconia al maschile poiché la norma prevedeva un contesto cupo, un

giardino non coltivato con il protagonista prossimo ad un albero e spesso vicino ad un ruscello. Hilliard decise però di rappresentare il conte Henry Percy adagiato su un prato coltivato. Questa scelta apre un dialogo sul suo significato: è possibile che sottintenda il genio malinconico come raziocinio e controllo sulla natura, concezione opposta a quanto sostenuto da Jean Jacques Rousseau nel diciottesimo secolo.

Domenico Fetti, pittore italiano di età barocca, realizzò nel 1620 circa *Santa Maria Maddalena penitente*, che si trova attualmente nella Galleria Doria Pamphilj, a Roma. L'incarnazione della malinconia è appunto in questo caso la figura di Maria Maddalena, com'era usanza comune nell'Europa di quel periodo. La posizione della figura segue il classico *topos* antico già citato: una mano sorregge la testa, l'altra mano tiene un teschio che viene guardato con espressione triste e pensosa dalla protagonista. Possiamo dunque dedurne che la scena si svolge dopo la morte di Gesù Cristo, e che la donna è in stato di dolorosa contemplazione verso i giorni in cui il Messia era ancora in vita.

L'opera è preceduta da una prima *Malinconia* dello stesso Domenico Fetti, anche conosciuta come *Meditazione*, realizzata due anni prima ed attualmente costudita alle Gallerie dell'Accademia a Venezia. La scena è vista lateralmente anziché frontalmente ma anche in questa versione la testa della donna cade pesante sorretta dalla mano, ed i suoi occhi sono gonfi dal pianto e quasi chiusi.
L'ambientazione è un cupo panorama costituito solamente da rovine, senza nessuno sprazzo di verde. Dominano i toni del marrone e generalmente è una scena molto scura. Gli elementi presenti nell'opera rendono palese la concezione filosofica della malinconia che si aveva all'epoca: la profonda contemplazione del teschio e gli oggetti abbandonati come i pennelli, il libro ed il modello plastico di un torso dimostrano che l'artista malinconico non è concepito semplicemente come una creatura indifesa contro le avversità che implica la depressione, ma anche un filosofo talentuoso e ricco di cultura, la quale insofferenza deriva solamente dalla consapevolezza che determinati problemi –

come il quesito sul senso della vita – sono a tutti gli effetti irrisolvibili.

Sempre nel Seicento troviamo un altro caso in cui la malinconia veste i panni di Maria Maddalena in un olio su tela del 1625 autografato dalla celebre pittrice italiana Artemisia Gentileschi, attualmente costudito nel museo Soumaya a Città del Messico. Questa versione di Maria Maddalena è più realistica rispetto a quella di Domenico Fetti, ed è rappresentata in una posa più naturale e rilassata. Alcuni esami ai raggi X hanno dimostrato che determinate parti del vestito sono più spesse di altre: con tutta probabilità sono infatti state aggiunte in un secondo momento dalla stessa Artemisia Gentileschi al fine di rientrare nei canoni della Chiesa Cattolica a lei contemporanei.

A livello Europeo è invece opportuno citare un paio di importanti opere: la prima è *Melancholia* del pittore olandese Hendrick Ter Brugghen, in primo piano fra i seguaci olandesi di Caravaggio, detti i caravaggisti di Utrecht. L'opera è attualmente custodita nella Galleria d'Arte dell'Ontario (Toronto), in prestito da una collezione

privata. Joachim von Sandrart, pittore e storico dell'arte tedesco, definì la personalità di Ter Brugghen come "profonda ma malinconica"[7].

Si può dire che quest'opera sia molto simile a quella di Domenico Fetti: la donna tiene in mano un teschio e con l'altra mano si regge il capo, coperto da un velo. Il volto della protagonista è illuminato da una fioca candela che dà una luce soffusa a tutta la composizione e che accentua ancora di più la sofferenza del soggetto rappresentato.

L'altra opera è *Portrait of a young man (self portrait?)* del barocco Michael Sweerts. Anche in quest'olio su tela vi è un chiaro di riferimento al tipo di ritratto in cui si esprime l'idea della malinconia come caratteristica distintiva di una persona creativa. Il genio del protagonista ed il significato allegorico associato all'intero sistema figurativo dell'immagine è rappresentato e sostenuto da vari elementi presenti nell'opera: un foglio di carta appuntato a una tovaglia, un calamaio, penne per scrivere, una borsa, vecchi libri e monete sparsi sulla superficie del tavolo.

Nel Settecento troviamo una magnifica rappresentazione della malinconia firmata da Louis Jean François Lagrenée, pittore francese ed allievo prediletto di Charles van Loo. Diderot scrisse di Lagrenée:

«Amico mio, sei in pieno stato di grazia, dipingi e disegni a meraviglia, ma non hai immaginazione né spirito. Tu sai studiare la natura, ma ignori il cuore umano. Senza l'eccellenza del tuo "saper fare" saresti l'ultimo della fila. E ci sarebbe molto da dire anche su questo tuo "saper fare": è grasso, impastato e seducente. Ma ne uscirà mai una verità forte, un effetto che corrisponda a quello del pennello di un Rubens o di un Van Dyck?»[8]

A dispetto della critica di Diderot, *Malinconia* di Louis Jean François Lagrenée soddisfa in pieno la codificazione simbolica e trasmette un senso di perduta tristezza attraverso l'espressione pensierosa e assente della donna protagonista dell'opera. Il meraviglioso giallo ocra del suo vestito contrasta in modo sublime con

lo sfondo scuro, facendo risaltare
l'importanza del suo pensiero.[9]

[2] A. PINELLI, *Storia dell'arte – Istruzioni per l'uso*, Bari 2009, p. 40.
[3] *Palazzo dei Conservatori* in https://it.wikipedia.org/wiki/Palazzo_dei_Conservatori, data di ultima consultazione (04/09/2019 ore 21:05).
[4] A. PINELLI, *Storia dell'arte – Istruzioni per l'uso*, Bari 2009, p. 42.
[5] V. SGARBI, *La Melencolia di Dürer* in https://www.magnanirocca.it/albrecht-durer-melancholia/, data di ultima consultazione (04/09/2019 ore 22:07).
[6] A. BANDELLONI, *Il ritratto che mi fece Daniele da Volterra* in https://michelangelobuonarrotietornato.com/2019/05/19/il-ritratto-che-mi-fece-daniele-da-volterra/, data di ultima consultazione (04/09/2019 ore 22:27).
[7] J. VON SANDRART, *Teutsche Academie*, Berlino 1675.
[8] D. DIDEROT, *Salon de 1767*, Parigi 1798.
[9] M. I. CARRASCO, *Works Of Art That Pay Homage To Your Melancholy* in https://culturacolectiva.com/art/melancholy-paintings, data di ultima consultazione (05/09/2019 ore 14:25).

LA MALINCONIA IN FRANCESCO HAYEZ

Malinconia è un'opera a olio su tela del pittore italiano Francesco Hayez datata 1841 e attualmente costudita alla Pinacoteca di Brera. È senza dubbio una delle più famose ed apprezzate rappresentazioni della malinconia, insieme alla serie di cinque tele e due xilografie del norvegese Edvard Munch, ed ovviamente alla celebre e già citata incisione di Dürer.

La posizione della donna raffigurata è fondamentale per la comprensione dell'opera: ella è infatti girata a tre quarti, e non è ritratta frontalmente secondo la secolare tradizione antecedente agli approcci diversi di artisti come il Tintoretto e Raffaello Sanzio. Questa posizione non convenzionale ci permette di osservare e capire l'espressione in modo più completo: gli occhi della donna sembrano gonfi, riferimento al fatto che qualche momento prima stava probabilmente piangendo. Tale elemento è di grande importanza poiché definisce inequivocabilmente la donna

come l'incarnazione stessa della malinconia.

Il muro alle spalle dell'unica figura è completamente vuoto, stratagemma volto a far ricadere totalmente l'attenzione sul soggetto in primo piano, ma anche a contribuire al senso di tristezza e di desolazione dell'opera. Il vestito è anch'esso un elemento che ribadisce l'atmosfera malinconica e deprimente del dipinto: è infatti di un tedioso color azzurrino tendente al grigio, nonché pieno di stropicciature e pieghe che conferiscono alla donna l'aspetto trasandato di chi è in un così evidente stato depressivo. I fiori contrastano molto con l'atmosfera generale dell'opera poiché hanno dei colori vividi ed intensi, a differenza di tutto il resto che è reso con colori smorti, poco saturi e sommariamente molto cupi.

L'opera di cui abbiamo parlato è spesso erroneamente confusa con *Pensiero Malinconico*, seconda versione del primo capolavoro realizzata in seguito

all'entusiastica accoglienza suscitata da *Malinconia*.[10]

In questa seconda versione, l'impressione della tristezza e le emozioni suscitate dalla composizione sono ancora più forti: il vestito lascia quasi del tutto scoperto il seno della donna, le mani – che nella prima versione sono intrecciate – cadono come morte, senza forza. Persino l'espressione è più triste, e sono presenti ancora più fiori che contrastano con la generale atmosfera cupa e deprimente.

[10] F. HAYEZ, *Le mie memorie*, Milano 1890.

OPERE CITATE

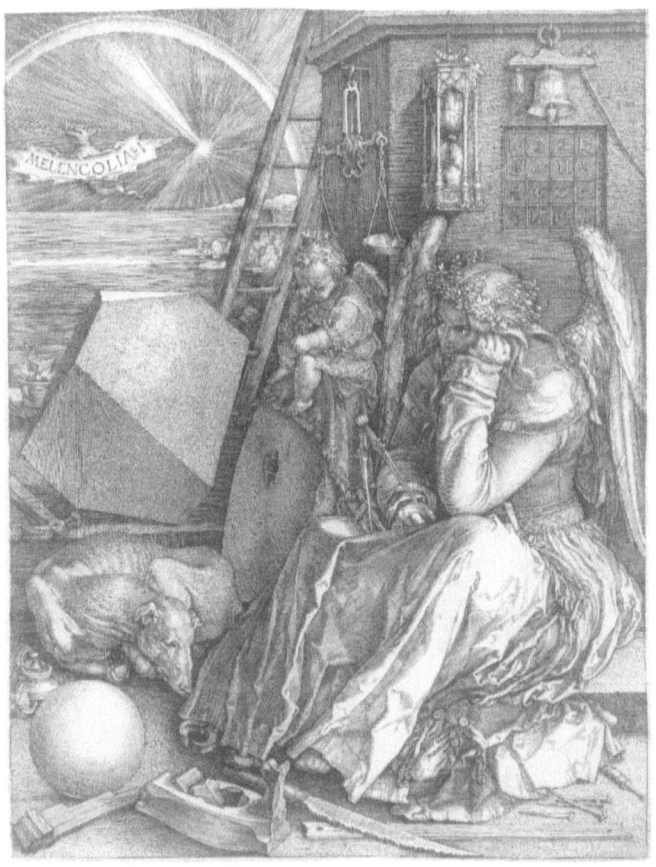

Albrecht Dürer, Melancholia I, 1514, Staatliche Kunsthalle, Karlsruhe.

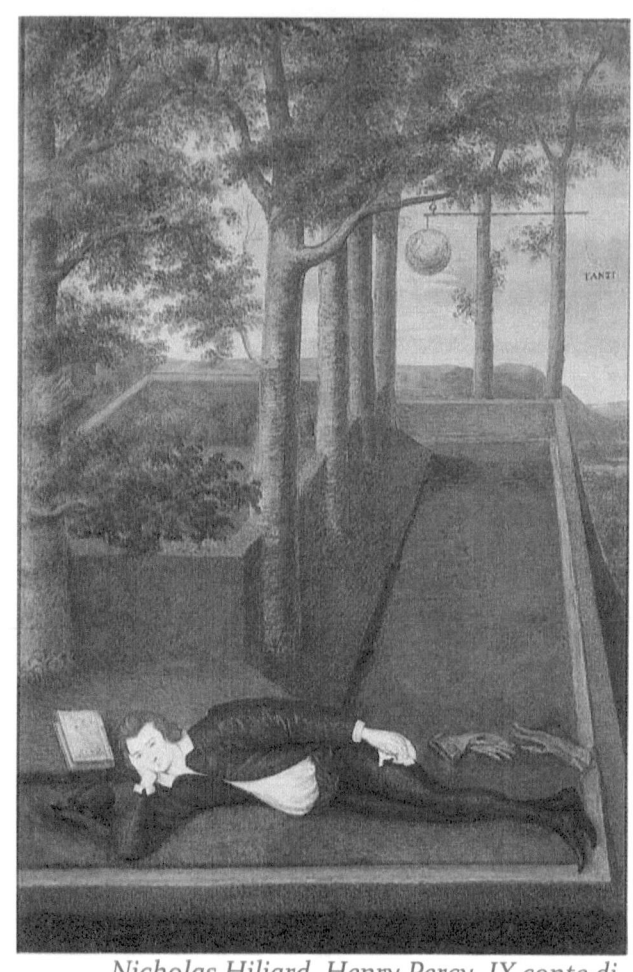

Nicholas Hiliard, Henry Percy, IX conte di Northumberland, 1594, Rijksmuseum, Amsterdam.

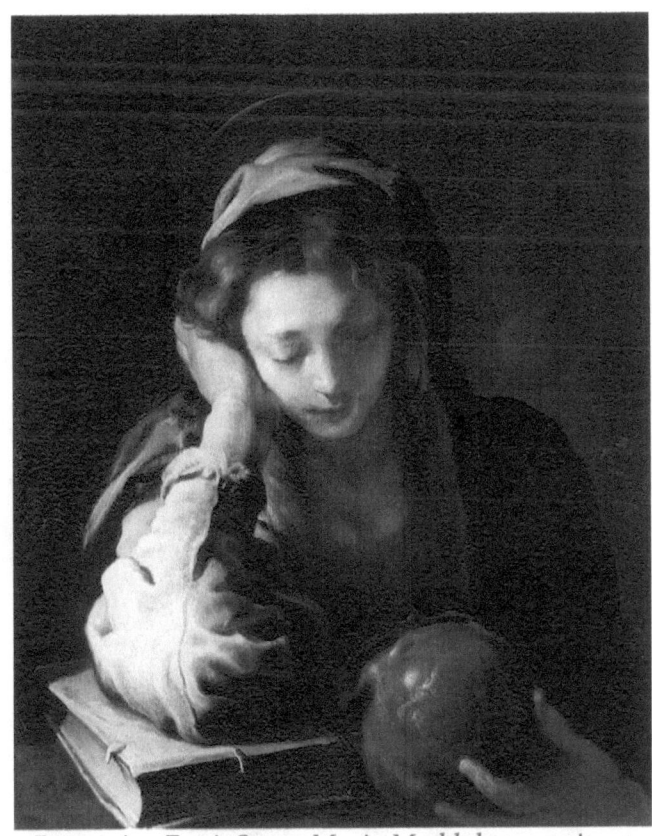

Domenico Fetti, Santa Maria Maddalena penitente, 1620, Galleria Doria Pamphilj, Roma.

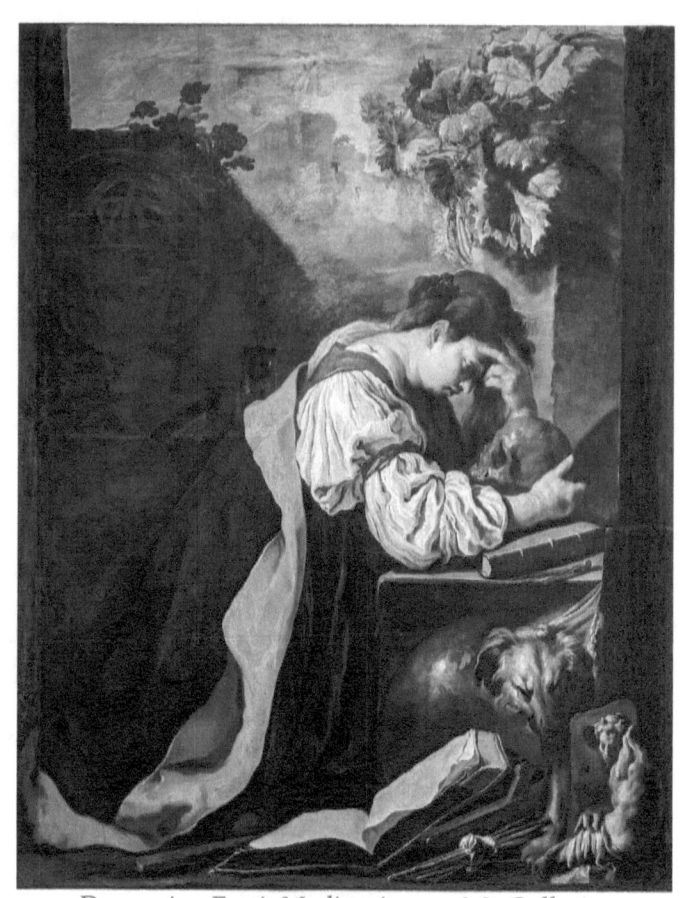

Domenico Fetti, *Meditazione*, 1618, Galleria dell'Accademia, Venezia.

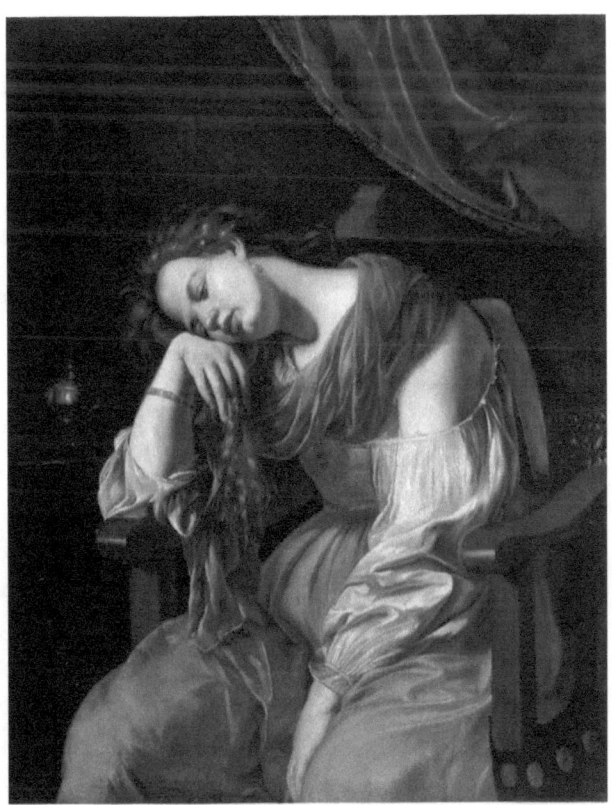

Artemisia Gentileschi, Maria Maddalena come "La Malinconia", 1625, Museo Soumava, Città del Messico.

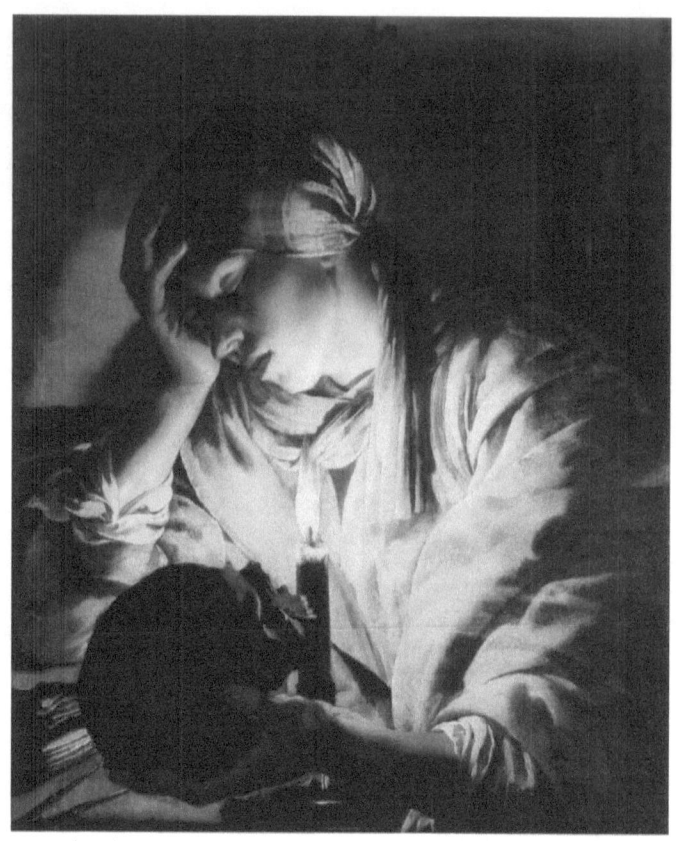

Hendrick Ter Brugghen, Melancholia, 1628, Galleria dell'Ontario, Toronto.

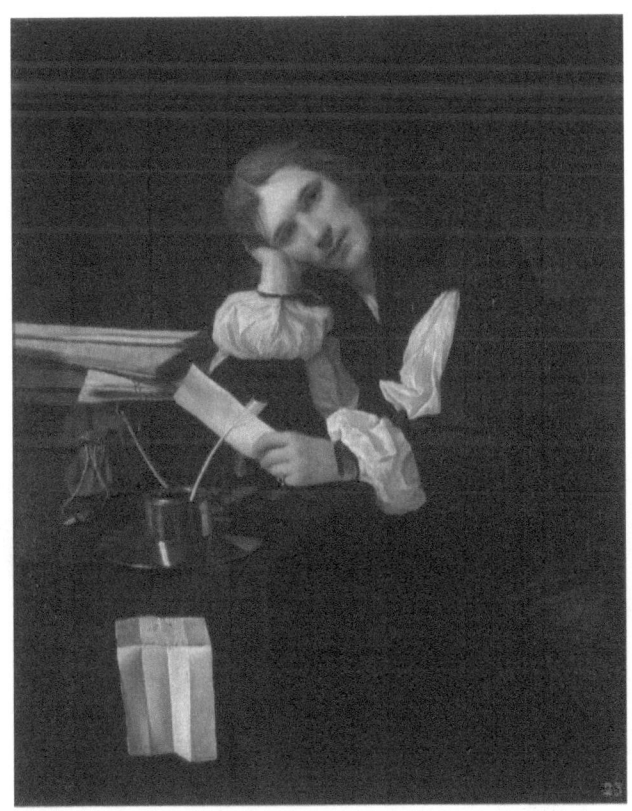

Michael Sweerts, Portrait of a young man (self portrait?), 1656, Museum of the Academy of Arts, San Pietroburgo.

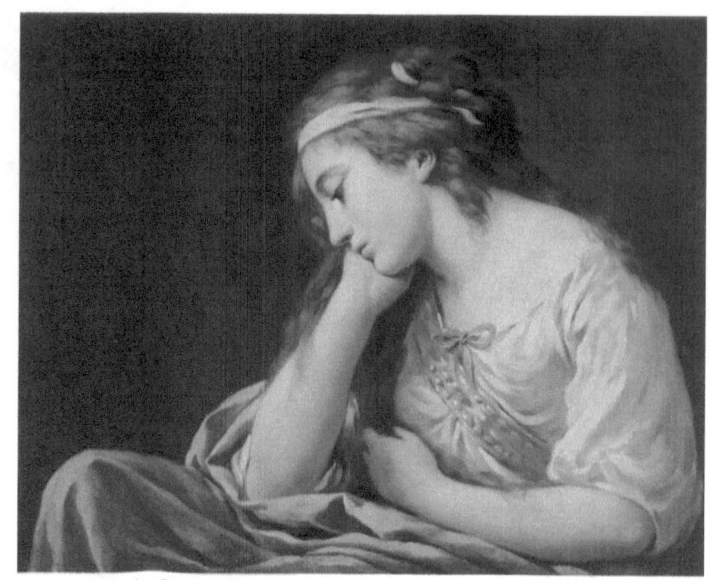

Louis Jean François Lagrenée, Malinconia.

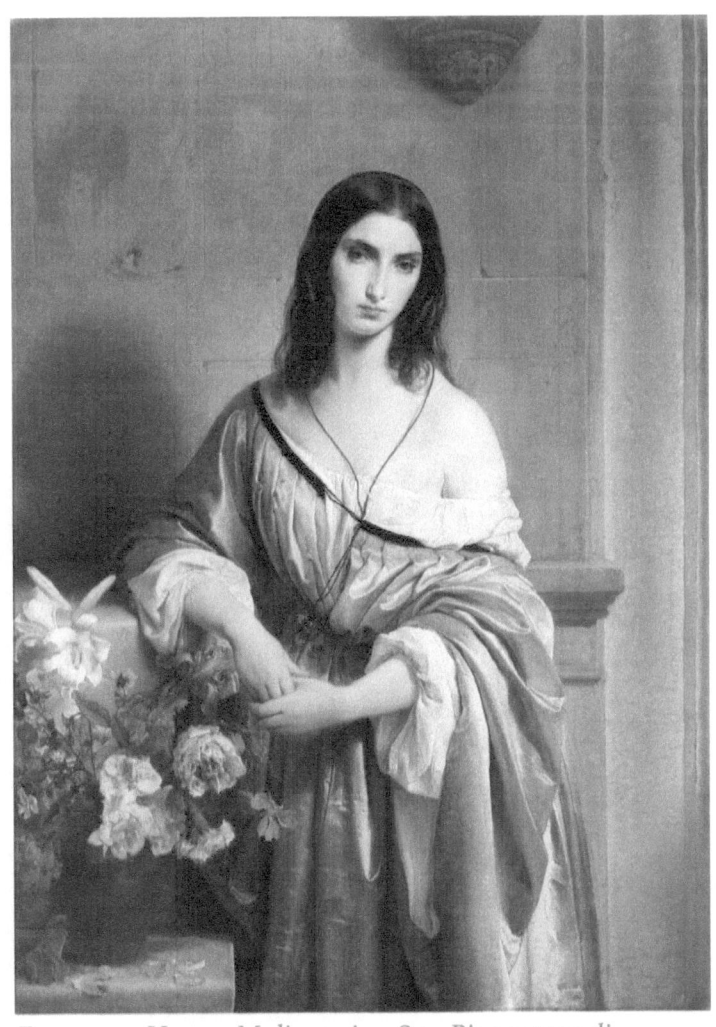

Francesco Hayez, *Malinconia*, 1841, Pinacoteca di Brera, Milano.

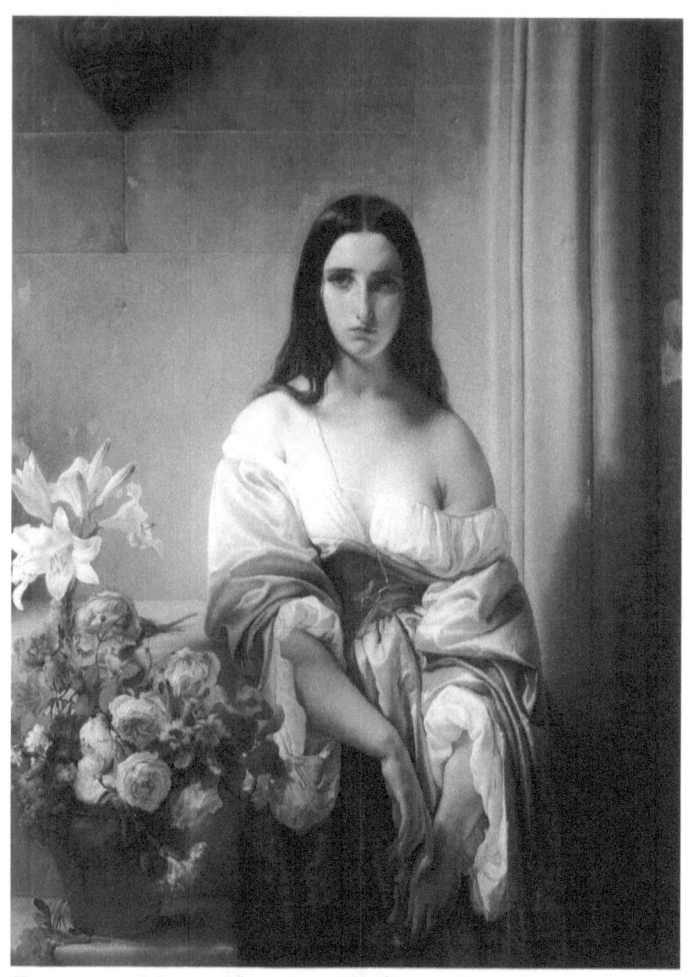

Francesco Hayez, Pensiero Malinconico, 1842.

BIBLIOGRAFIA

BANDELLONI ANTONIETTA, *Il ritratto che mi fece Daniele da Volterra* in https://michelangelobuonarrotietornato.com/2019/05/19/il-ritratto-che-mi-fece-daniele-da-volterra/, data di ultima consultazione (04/09/2019 ore 22:27).

CARRASCO MARIA ISABEL, *Works Of Art That Pay Homage To Your Melancholy* in https://culturacolectiva.com/art/melancholy-paintings, data di ultima consultazione (05/09/2019 ore 14:25).

DEGLI UBERTI FAZIO, *Dittamondo*, 1447.

DIDEROT DENISE, Salon de 1767, Parigi 1798.

GOFFIS CESARE FEDERICO, *Fazio degli Uberti* in http://www.treccani.it/enciclopedia/fazio-degli-uberti_%28Enciclopedia-Dantesca%29/, data di ultima consultazione (05/09/2019 ore 13:24).

HAYEZ FRANCESCO, *Le mie memorie*, Milano 1890.

HERMITAGE MUSEUM, *Portrait of a young man* in https://www.arthermitage.org/Michiel-

Sweerts/Portrait-of-a-Young-Man.html, data di ultima consultazione (06/09/2019 ore 00:13).

JAN BOCK MARTEN, *Was Hendrick ter Brugghen a Melancholic?* in https://jhna.org/articles/was-hendrick-ter-brugghen-melancholic/, data di ultima consultazione (05/09/2019 ore 14:50)

MARX DANIEL e KREN EMIL, *Domenico Fetti* in https://www.wga.hu/html_m/f/feti/melancho.html e https://www.wga.hu/html_m/f/feti/mary_mag.html, data di ultima consultazione (06/09/2019 ore 00:01).

MASTROMATTEI DARIO, *Malinconia di Francesco Hayez: lo specchio della tristezza dell'artista* in https://www.arteworld.it/malinconia-hayez-analisi/, data di ultima consultazione (05/09/2019 ore 13:12).

OMERO, *Odissea*.

PINELLI ANTONIO, *Storia dell'arte – Istruzioni per l'uso*, Bari 2009.

PLINIO IL VECCHIO, *Naturalis Historia*.

PRINARI MARCO, *Il Dittamondo* in http://www.viaggioadriatico.it/biblioteca_digitale/titoli/scheda_bibliografica.2007-12-

08.8009307456/attachment_download/file, data di ultima consultazione (05/09/2019 ore 13:29).

RIDING ALAN, *Century after century of melancholy* in https://www.nytimes.com/2005/12/08/arts/century-after-century-of-melancholy.html, data di ultima consultazione (05/09/2019 ore 15:38).

ROMANI VITTORIA, *Daniele da Volterra amico di Michelangelo* in https://www.casabuonarroti.it/daniele-da-volterra-amico-di-michelangelo/, data di ultima consultazione (05/09/2019 ore 13:13).

SGARBI VITTORIO, *La Melencolia di Dürer* in https://www.magnanirocca.it/albrecht-durer-melancholia/, data di ultima consultazione (04/09/2019 ore 22:07).

SHAFE.CO.UK, *Portrait of Henry Percy, Ninth Earl of Northumberland* in https://www.shafe.co.uk/wp-content/uploads/northumberland.pdf, data di ultima consultazione (05/09/2019 ore 15:19).

STRONG ROY, *The English Renaissance Miniature*, Londra 1983.

VON SANDRART JOACHIM, *Teutsche Academie*, Berlino 1675.

WIKIPEDIA, *Palazzo dei Conservatori* in https://it.wikipedia.org/wiki/Palazzo_dei_Conserva tori, data di ultima consultazione (04/09/2019 ore 21:05), *Malinconia (Hayez)* in https://it.wikipedia.org/wiki/Malinconia_(Hayez), data di ultima consultazione (05/09/2019 ore 13:02), *Poema Epico* in https://it.wikipedia.org/wiki/Poema_epico, data di ultima consultazione (05/09/2019 ore 13:05), *Atrahasis* in https://it.wikipedia.org/wiki/Atrahasis, data di ultima consultazione (05/09/2019 ore 13:10), *Fazio degli Uberti* in https://it.wikipedia.org/wiki/Fazio_degli_Uberti, data di ultima consultazione (05/09/2019 ore 13:22), *Hendrick ter Brugghen* in https://it.wikipedia.org/wiki/Hendrick_ter_Brugghe n, data di ultima consultazione (05/09/2019 ore 14:53), *Salons (Diderot)* in https://fr.wikipedia.org/wiki/Salons_(Diderot)#Salo n_de_1767, data di ultima consultazione (05/09/2019 ore 14:53), *Joachim von Sandrart* in https://it.wikipedia.org/wiki/Joachim_von_Sandrart , data di ultima consultazione (05/09/2019 ore 14:54), *Henry Percy, VI conte di Northumberland* in https://it.wikipedia.org/wiki/Henry_Percy,_VI_cont e_di_Northumberland, data di ultima consultazione (06/09/2019 ore 00:05), *Mary Magdalene as Melancholy* in https://en.wikipedia.org/wiki/Mary_Magdalene_as_

Melancholy, data di ultima consultazione (06/09/2019 ore 00:09), *Louis-Jean-François Lagrenée* in https://en.wikipedia.org/wiki/Louis-Jean-Fran%C3%A7ois_Lagren%C3%A9e, data di ultima consultazione (06/09/2019 ore 00:16).

Copyright © 2022 AURORA COSENTINO. Tutti i diritti riservati.

Pubblicato da LULU

ISBN 978-1-4710-3671-2

www.ingramcontent.com/pod-product-compliance
Lightning Source LLC
Chambersburg PA
CBHW021548200526
45163CB00016B/3080